COLLECTION DES PLANCHES

DU VOYAGE

DANS L'EMPIRE OTHOMAN, L'ÉGYPTE ET LA PERSE.

~~~~~~~

### TROISIEME LIVRAISON.

VOYAGE EN PERSE ET DANS L'ASIE MINEURE.

# ATLAS
## POUR SERVIR AU VOYAGE
### DANS
## L'EMPIRE OTHOMAN,
### L'ÉGYPTE ET LA PERSE.

# ATLAS

## POUR SERVIR AU VOYAGE

DANS

## L'EMPIRE OTHOMAN,

### L'ÉGYPTE ET LA PERSE,

FAIT PAR ORDRE DU GOUVERNEMENT, PENDANT LES SIX PREMIÈRES ANNÉES DE LA RÉPUBLIQUE;

Par G. A. OLIVIER,

Docteur en Médecine, membre de l'Institut national, de la Société d'Agriculture du département de la Seine, des Sociétés philomatique et d'Histoire naturelle de Paris; associé correspondant de la Société linnéenne de Londres, de la Société d'émulation du Var, de la Société libre d'Agriculture, Commerce et Arts du Doubs, de la Société libre des Sciences, Lettres et Arts de Nanci, etc. etc.

TROISIÈME LIVRAISON.

A PARIS,

CHEZ H. AGASSE, IMPRIMEUR-LIBRAIRE, RUE DES POITEVINS, N°. 6.

1807.

# EXPLICATION DES PLANCHES.

## TROISIÈME LIVRAISON.

( VOYAGE EN PERSE. )

Planche 34. Curde avec son bouclier et sa massue.

Persan en habit d'été.

Pl. 35. Persane en habit bourgeois.

Persane costumée en danseuse.

Pl. 36. Nadir-Chah, plus connu en Europe sous le nom de *Tahmas-Kouli-Khan*.

Pl. 37. Kérim-Khan, régent de Perse.

Pl. 38. Méhémet-Khan, régent de Perse.

Pl. 39. Monument de Kermanchah, connu sous le nom de *Tak-Bostan, Tak-Rustan* et *Tak-Kosrou*.

*Fig.* 1. Grande salle taillée dans le rocher, au fond de laquelle sont sculptés en relief un cavalier et trois figures. De chaque côté de cette salle sont tracées les deux chasses marquées *fig.* 2 et *fig.* 3.

La *figure* 4 représente une autre salle beaucoup plus petite que la précédente, également taillée dans le rocher.

Pl. 40. Antiquités qui se trouvent au bas du mont Bissoutoun.

*Fig.* 1, *a*, *b*, *c*. Chapiteau trouvé à quelque distance du mont.

*Fig.* 2. Inscriptions placées au dessus de la source de Bissoutoun.

*Fig.* 3. Bas-relief qu'on voit sculpté sur la montagne.

Pl. 41. Tortue de l'Euphrate et du Tigre. *Fig.* 1. Partie supérieure. *Fig.* 2. Partie inférieure.

Pl. 42, *fig.* 1. Lézard trouvé près d'Ispahan.

Il appartient au genre Agame.

*Fig.* 2. Scorpion de Cachan ou scorpion à grosse queue. (*aa*) Ses pinces. (*bb*) Ses mandibules. (*cc*) Les deux grands yeux qui se trouvent à la partie supérieure du corcelet. (*dd*) Les six petits yeux qui sont sur les côtés. (*e*) L'une des deux pièces qui se trouvent sur la poitrine, et qu'on désigne sous le nom de *peigne*.

*Fig.* 3. Galéode aranéoïde. (*a*) Mandibule détachée.

*Fig.* 4. Galéode phalangiste. (*a*) Mandibule détachée.

vj        EXPLICATION DES PLANCHES.

*Fig.* 5. Galéode mélanie. (*a*) Mandibule détachée.

*Fig.* 6. Galéode arabe.

*Pl.* 43. Rosier à feuilles simples, de Perse. (*a*) Pétale détaché pour montrer la partie qui est colorée en pourpre.

*Pl.* 44. Astragale qui produit le plus abondamment la gomme adragant en Perse, en Arménie et dans l'Asie mineure. (*a*) Fleur détachée. (*b*) Feuille détachée. On n'y compte ordinairement que sept ou huit folioles.

*Pl.* 45 et *Pl.* 46. Peuplier qui croît sur les bords de l'Euphrate, et dont les feuilles varient beaucoup.

*Pl.* 47. Amandier du désert de l'Arabie, en fruit. (*a*) On a enlevé une partie du brou pour mettre le noyau à découvert.

*Pl.* 48. Carte de l'Asie mineure. Elle a été faite par M. Dezauche fils (1).

*Pl.* 49. Plan d'Athènes, communiqué par M. Fauvel.

*Pl.* 50. Plan de Butrinto et des environs.

---

(1) *Analyse de la carte de l'Asie mineure, construite par A. G. Dezauche fils, ingénieur hydrographe de la marine, pour le Voyage de M. Olivier, membre de l'Institut.*

Pour la côte de la Mer-Noire, la mer de Marmara et le canal des Dardanelles, j'ai employé tous les points déterminés par l'abbé Beauchamp, ainsi que ceux qui sont dans la *Connaissance des Tems de l'an 15*, tels qu'ils suivent :

|  | Longitude. | | | Latitude. | | |
|---|---|---|---|---|---|---|
| Amassero.................... | 30° | 4' | 9" | 41° | 46' | 3" |
| Bartine..................... | 29 | 53 | 45 | 41 | 42 | 53 |
| Bourgas..................... | 24 | 6 | 52 | 40 | 14 | 30 |
| Cap Karabouroun............. | 36 | 13 | 30 | 0 | 0 | 0 |
| Cap Kizil-Irmak............. | 33 | 51 | 30 | 41 | 32 | 52 |
| Château d'Asie.............. | 23 | 59 | 15 | 40 | 9 | 8 |
| Cap Tcherchambé............. | 34 | 7 | 47 | 0 | 0 | 0 |
| Constantinople à Sainte-Sophie. | 26 | 35 | 0 | 41 | 1 | 27 |
| Eregri...................... | 29 | 7 | 5 | 41 | 17 | 51 |
| Gallipoli................... | 24 | 17 | 15 | 40 | 25 | 33 |
| Gueurzé..................... | 32 | 55 | 15 | 0 | 0 | 0 |
| Gydros...................... | 30 | 34 | 15 | 41 | 52 | 48 |
| Héraclée.................... | 25 | 34 | 19 | 41 | 1 | 3 |
| Inichi...................... | 31 | 36 | 15 | 42 | 0 | 26 |
| Kefken...................... | 27 | 54 | 30 | 0 | 0 | 0 |
| Kiresoun.................... | 35 | 58 | 0 | 0 | 0 | 0 |
| Lampsaque................... | 24 | 16 | 20 | 40 | 20 | 52 |
| Ile de Marmara, au sommet... | 25 | 10 | 35 | 40 | 37 | 4 |
| Rodosto..................... | 25 | 5 | 16 | 40 | 58 | 34 |
| Silivrie.................... | 25 | 50 | 48 | 41 | 4 | 35 |
| Sinope...................... | 32 | 46 | 57 | 42 | 2 | 16 |

# EXPLICATION DES PLANCHES.

|  | Longitude. | Latitude. |
|---|---|---|
| Trébizonde | 37° 17′ 0″ | 41° 3′ 12″ |
| Iniè | 34 59 22 | 0 0 0 |
| ona | 35 26 30 | 41 7 0 |

...ur la partie des Cyclades et des Sporades comprise dans ladite carte, j'ai exactement ...la carte des Cyclades publiée au Dépôt général de la marine en l'an 6, et construite ...s les observations de feu M. de Chabert.

|  | Longitude. | Latitude. |
|---|---|---|
| Paros (Sommet de l'île) | 22° 52′ 12″ | 37° 2′ 38″ |
| antorin, *idem* | 23 9 5 | 36 22 0 |

...ur la côte de l'Asie mineure sur l'Archipel, depuis le détroit des Dardanelles, jusques et ...rise l'île de Castel-Rosso, par le 37ᵉ. deg. 30 min. de longitude, on m'a communiqué un ...l particulier fait avec beaucoup de soin, et sur lequel on peut compter. Ce travail a été ...tti à la position de Smyrne, donnée dans la *Connaissance des Tems de l'an 15*, par la ...ude de 24 deg. 46 min. 33 sec., et la latitude de 38 deg. 28 min. 7 sec.

...ur la côte depuis l'île de Castel-Rosso jusqu'au sud de Tripoli de Syrie et l'île de Cypre, ...i eu dans la *Connaissance des Tems de l'an 15*, que la position d'Alexandrette par la ...ude de 33 deg. 35 min. 0 sec., et par la latitude de 36 deg. 35 min. 27 sec.

...i eu d'une autre part quelques points, dont les positions ont été déterminées par la ...ie des horloges marines, ou conclues d'après des relevemens, et par la distance d'un ...oisin établi sur des observations; savoir :

|  | Longitude. | Latitude. |
|---|---|---|
| Cap Chelidoni | 28° 11′ 0″ | 36° 10′ 0″ |
| Fond du golfe de Satalie | 0 0 0 | 36 50 0 |
| Cap Anemur | 30 40 0 | 36 4 0 |
| Cap Saint-André de Cypre | 32 9 0 | 35 40 0 |
| Cap Saint-Épiphane de Cypre | 29 42 30 | 0 0 0 |
| Cap Ziaret | 33 31 0 | 35 32 0 |
| Tripoli | 33 18 0 | 34 28 0 |

...'une autre part, M. Olivier m'ayant dit que tous les marins de la côte de Caramanie et ...ypre lui avaient assuré que la distance entre le cap Anémur de Caramanie et le cap ...achiti de Cypre était de quatorze lieues marines; que celle entre Célindro de Caramanie ...ino de Cypre était de dix-huit lieues, je n'ai pas hésité à me servir des données ci-...s, puisqu'elles cadrent parfaitement avec les deux distances données à M. Olivier par ...arins du pays.

...ne se trouve dans la *Connaissance des Tems* aucune longitude ni aucune latitude pour ...ricur de l'Asie mineure.

...Olivier, qui a traversé tout ce pays dans la direction du sud-est au nord-ouest, m'a ...donné toutes ses journées de marche, ainsi que la nomenclature de tous les lieux ...esquels il a passé; mais comme il n'avait pas les instrumens nécessaires pour déter-...r la position des principaux endroits, il a fallu que je me contentasse de quelques ...des données à M. Barbié du Bocage par Niébuhr. Voici quelles sont ces latitudes :

| | | |
|---|---|---|
| Erekli | 37° 30′ | 0″ |
| Koniéh | 37 52 | 0 |
| Kara-Hissar | 38 46 | 0 |
| Kutayéh | 39 25 | 0 |
| Mundania | 40 23 | 0 |
| Adana | 36 59 | 0 |
| Beylan | 36 30 | 0 |
| Brusse | 40 11 | 30 |

## EXPLICATION DES PLANCHES.

La carte de l'Asie mineure de Danville étant ce qu'il y a de meilleur jusqu'à ce jour, j'ai été obligé de faire travailler beaucoup tous les points de cette carte pour les assujettir aux latitudes données par Niébuhr, et pour les faire cadrer avec les remarques faites par M. Olivier pendant toute sa route, ainsi qu'on va le voir.

M. Olivier ayant reconnu que Danville avait porté quelques villes trop dans l'est, et d'autres trop dans l'ouest, j'ai nécessairement dû m'en rapporter aux observations du premier, dont je vais rapporter quelques-unes. Par exemple, M. Olivier a trouvé :

« De Akshéer à Saaklé, six heures de marche.
» De Saaklé à Balouadin, quatre heures.
» De Balouadin à Choubankoï, six heures.
» De Choubankoï à Kara-Hissar, cinq heures.
» Kara-Hissar est mal placée sur la carte de Danville. Cette ville doit être plus au nord :
» elle est au couchant de Balouadin, à l'ouest-nord-ouest d'Akshéer ; elle n'est qu'à dix-
» huit lieues de caravane de Kutayéh.
» De Kara-Hissar à Heiret, cinq heures de marche.
» De Heiret à Dawoula, village, huit heures.
» Depuis Kara-Hissar on fait route au nord-ouest.
» De Dawoula à Kutayéh, six heures de marche.
» De Balouadin à Kutayéh, on a toujours fait route au nord-nord-ouest. »

Pour la partie de la Syrie et de la Mésopotamie qui se trouve dans la présente carte, je n'ai trouvé dans la *Connaissance des Tems*, que

|  | Latitude. | Longitude. |
|---|---|---|
| Alep . . . . . . . . . . . . . . . . . . . . . , . . . . . . . . | 36° 11′ 25″ | 34° 50′ 0″ |
| Et Diarbekir. . . . . . . . . . . . . . . . . . . . . . . | 37 54 0 | 37 0 0 |

mais M. Olivier a cru devoir placer Diarbekir par la latitude de 37 deg. 55 min., et par la longitude de 36 deg. 50 min. Voici à cet égard ce que dit ce voyageur :

« De Merdin à Diarbekir, onze milles d'Allemagne ; dix-huit ou vingt heures de marche,
» pas de caravane.
» De Diarbekir à Soverek, dix milles et demi d'Allemagne. Niébuhr mit vingt-une heures
» pour les faire.
» De Soverek à Orfa, treize milles d'Allemagne.
» M. Olivier pense que Niébuhr a très-bien placé Merdin, Diarbekir et les autres villes,
» et leur distance a été trouvée exacte partout où il s'est rendu.
» Beauchamp place Diarbekir à peu près à la même latitude que Niébuhr ; mais il le
» place un peu plus à l'ouest, c'est-à-dire, à 37 deg. 5 min. Il met Merdin à 58 deg.
» 3 ou 4 min. »

<div style="text-align: right;">DEZAUCHE.</div>

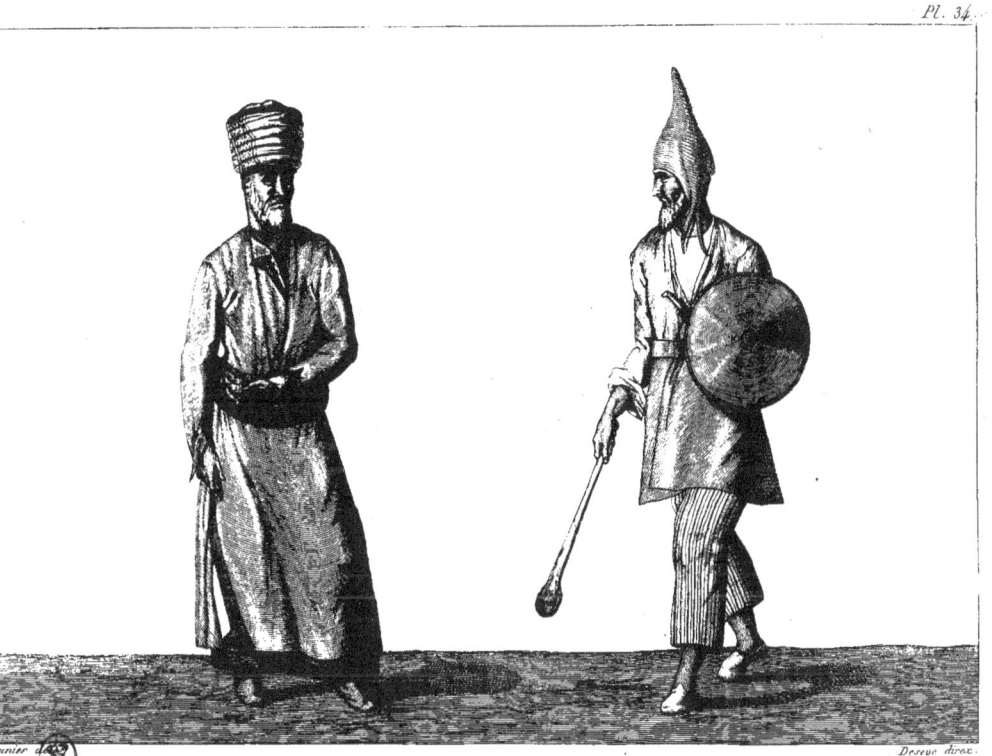

PERSAN.        CURDE.

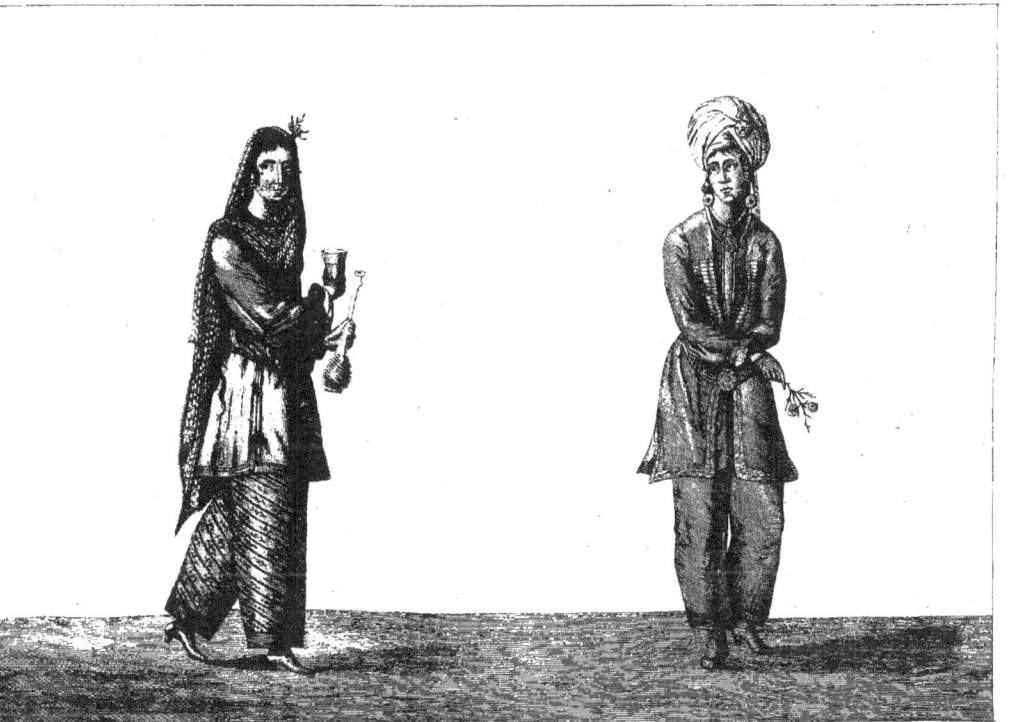

FEMMES PERSANES.

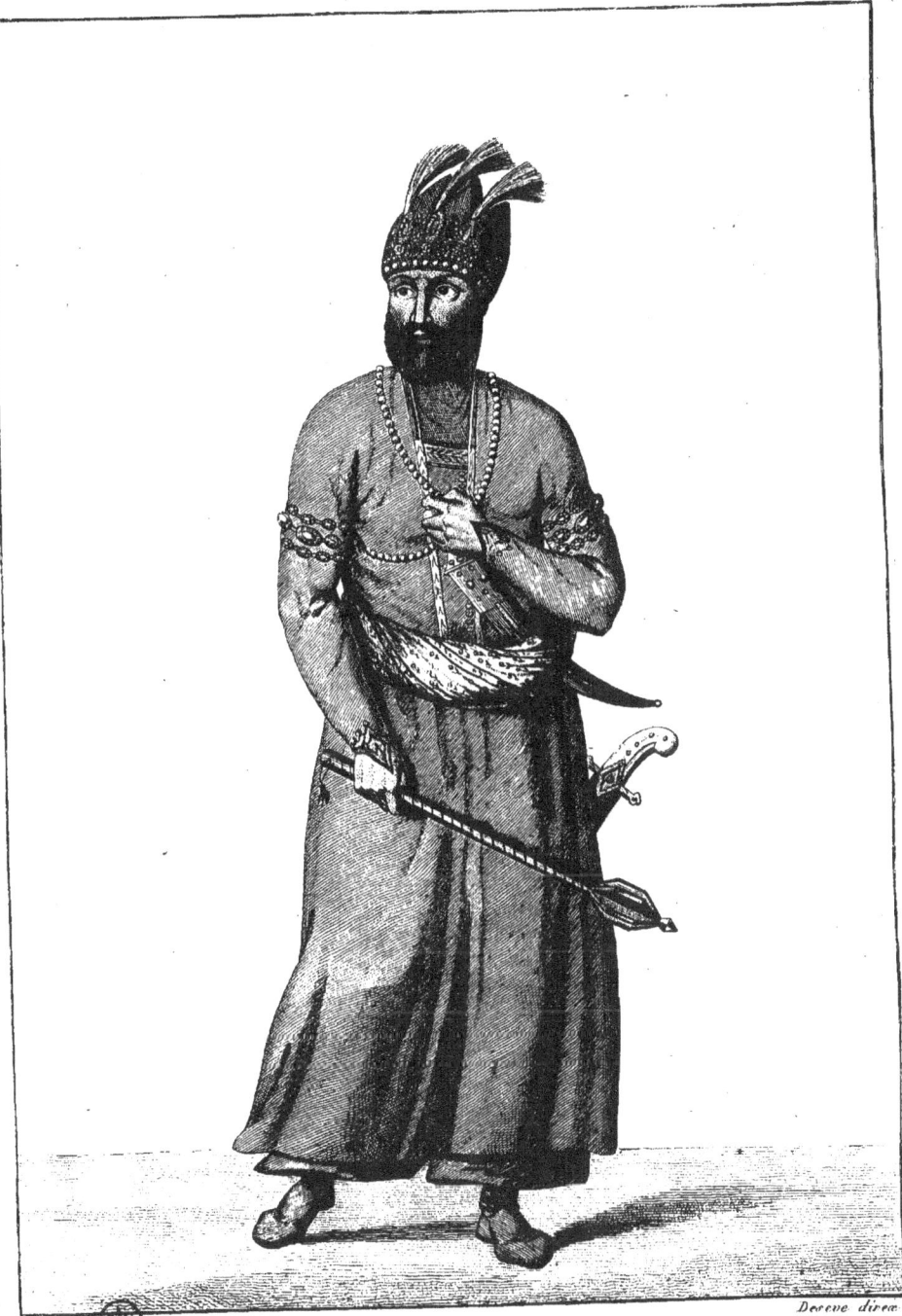

NADIR-CHAH.

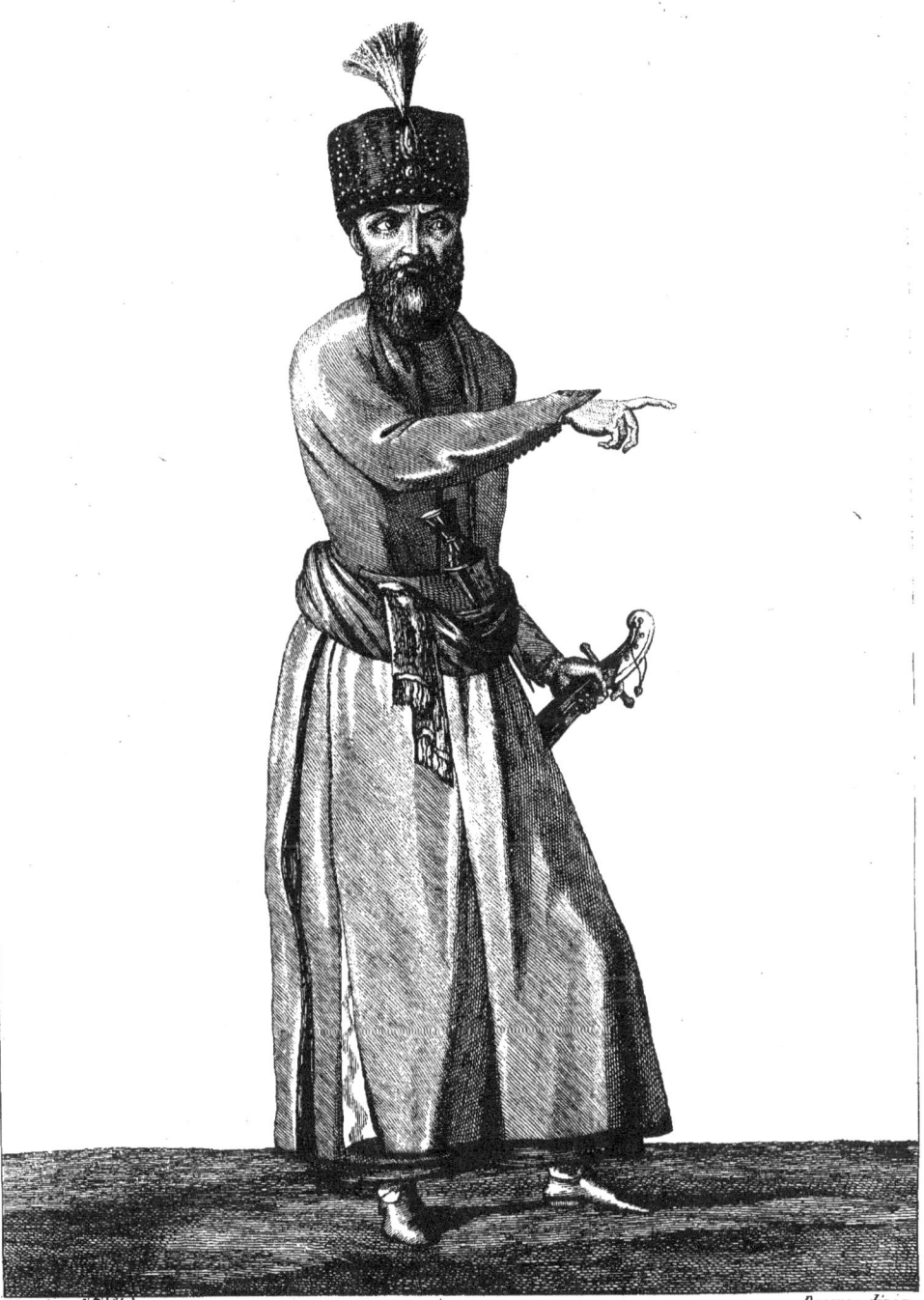

KÉRIM - KHAN.

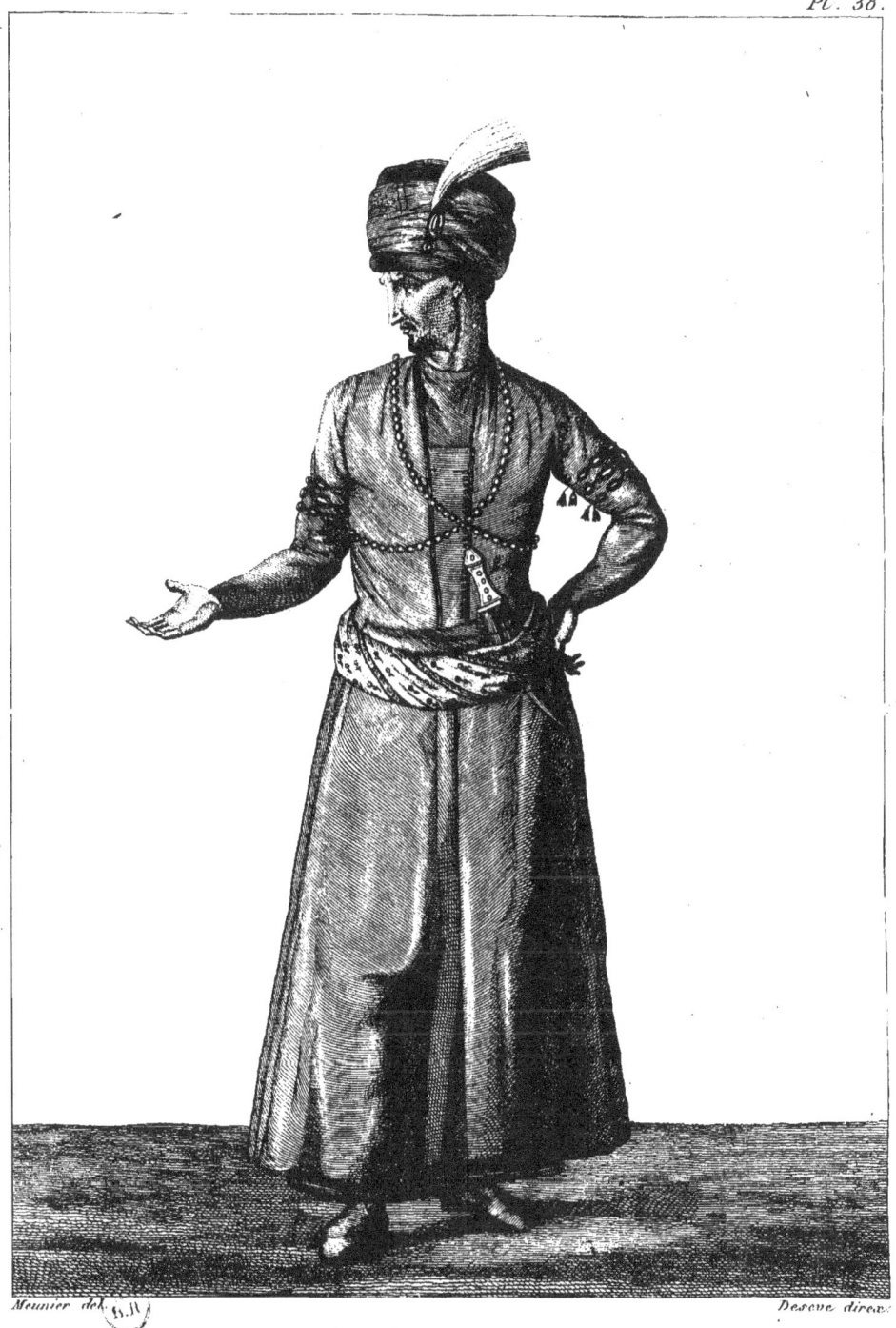

MÉHÉMET-KHAN.

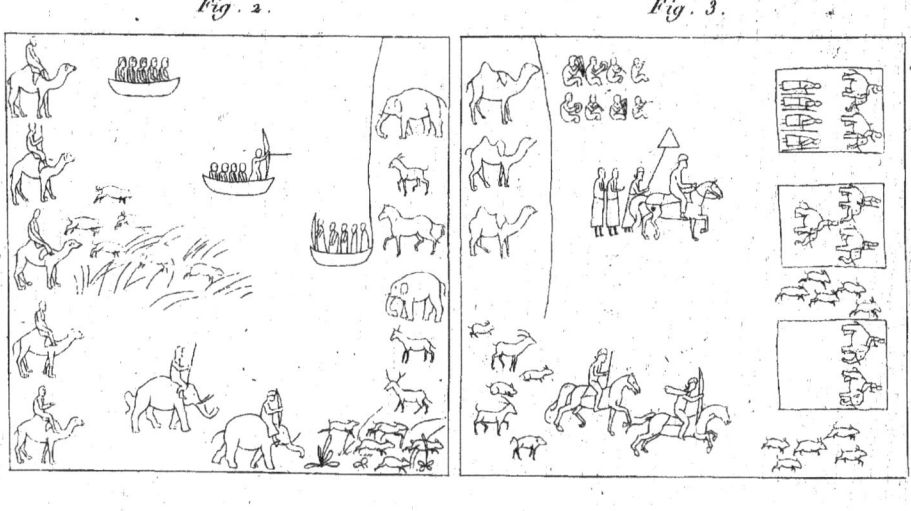
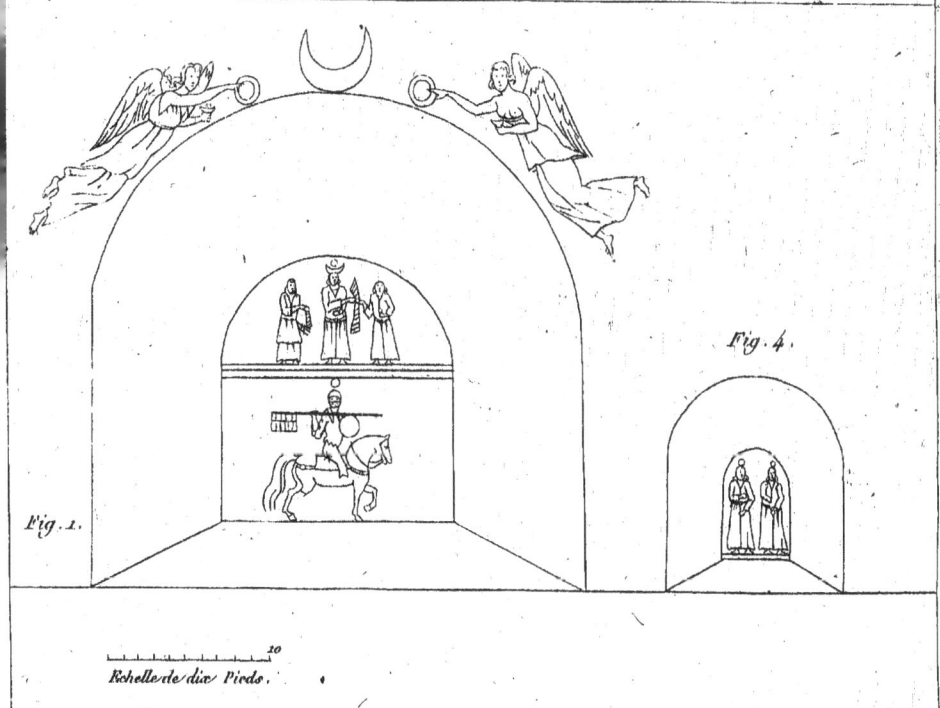

MONUMENT DE KERMANCHAH.

Pl. 40.

Fig. 1.

Fig. 2.

Fig. 3.

ANTIQUITÉS DE BISSOUTOUN.

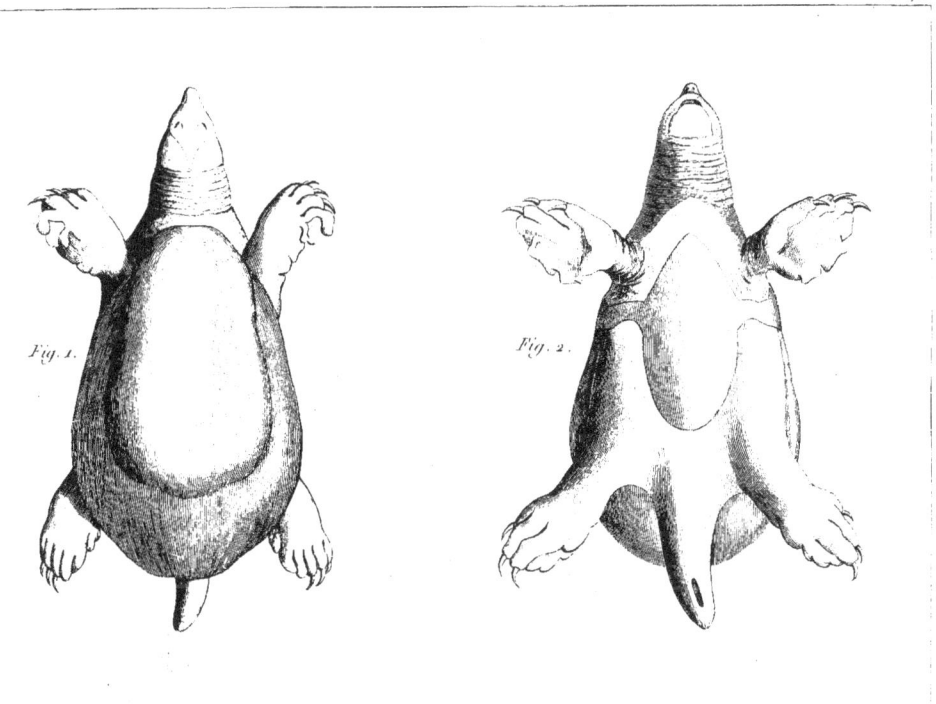

TORTUE DE L'EUPHRATE. *Testudo Rafcht*.

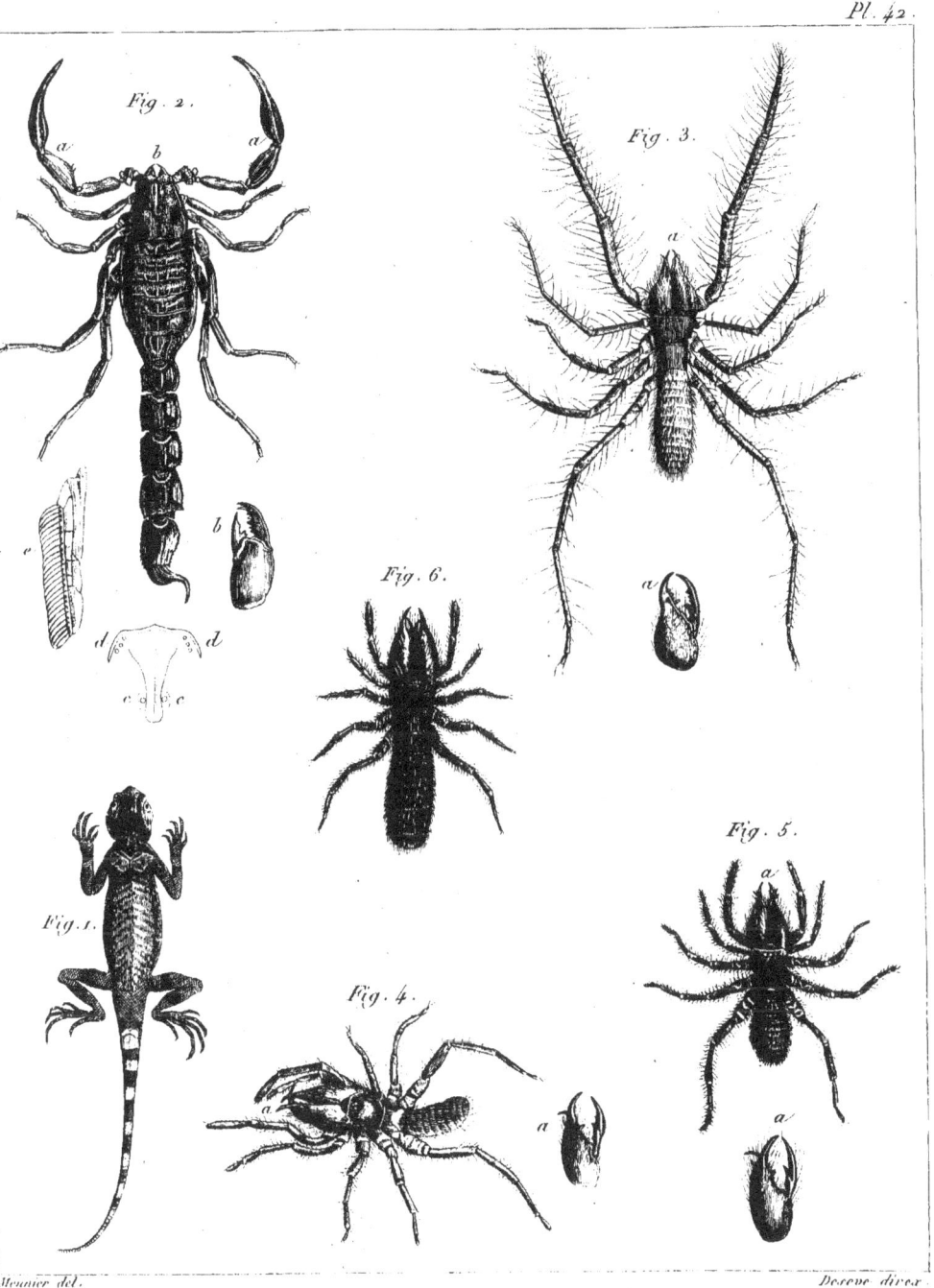

AGAME. SCORPION. GALÉODES.

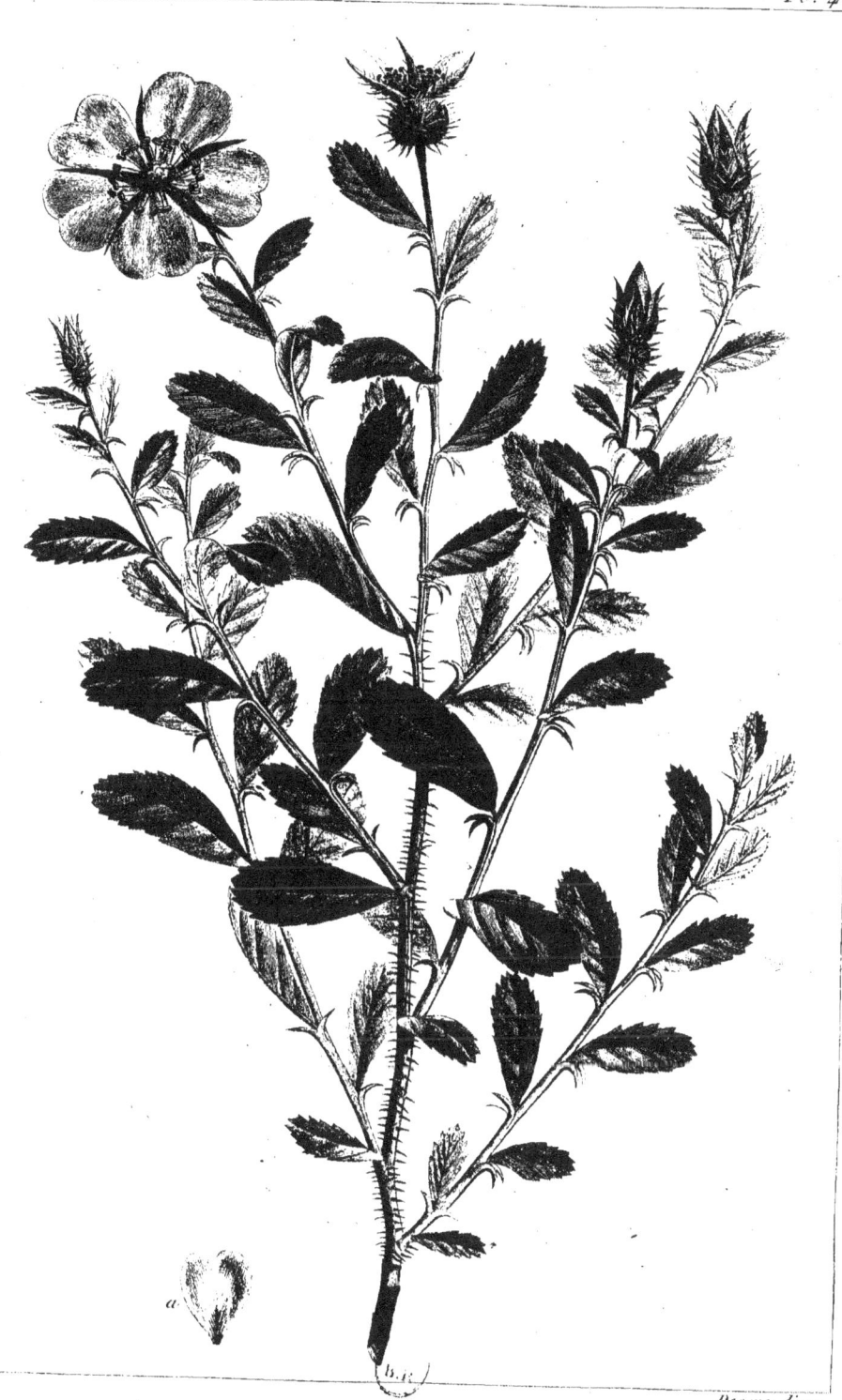

ROSIER À FEUILLES SIMPLES. *Rosa Simplicifolia.*

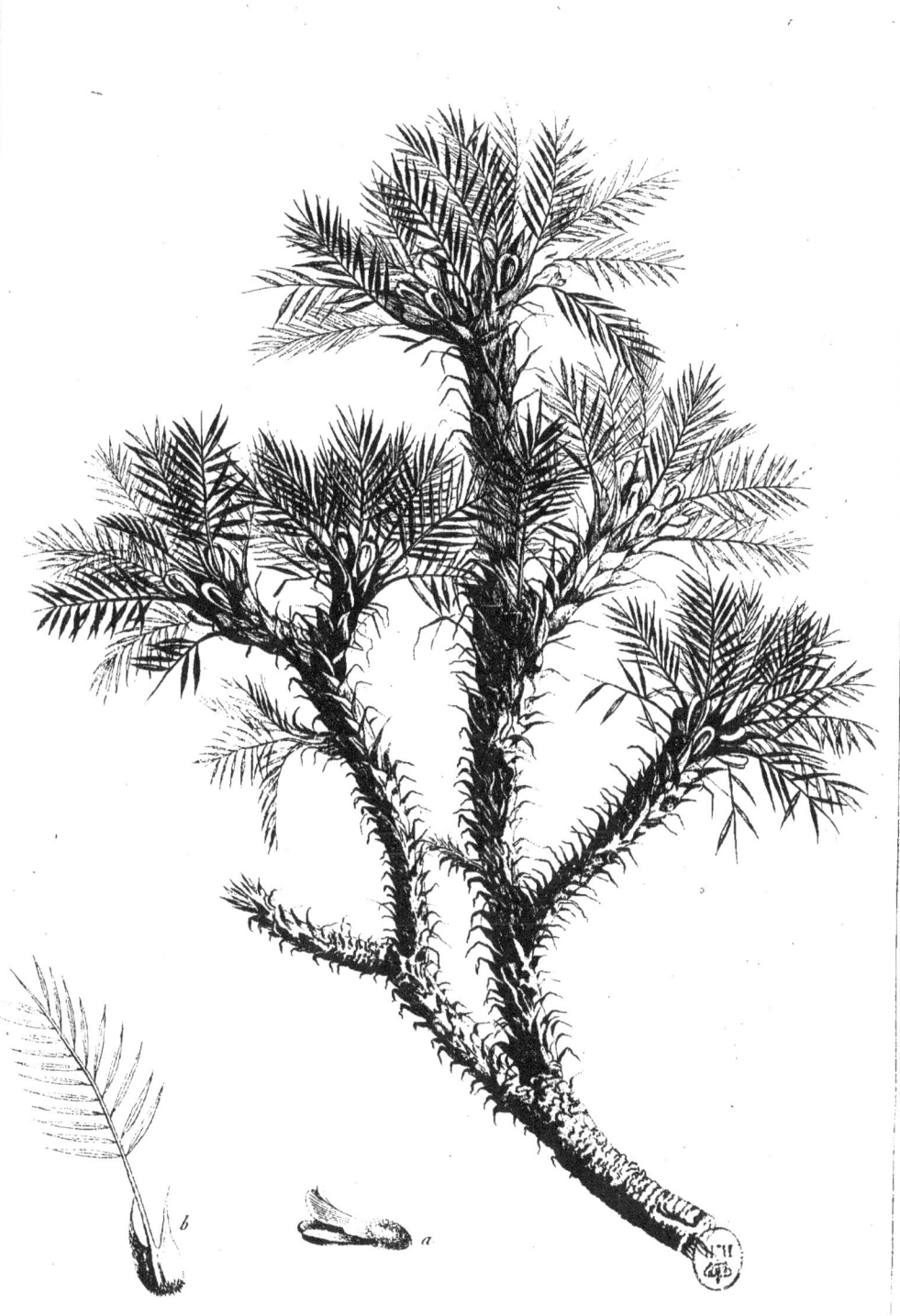

ASTRAGALE VÉRITABLE. *Astragalus verus.*

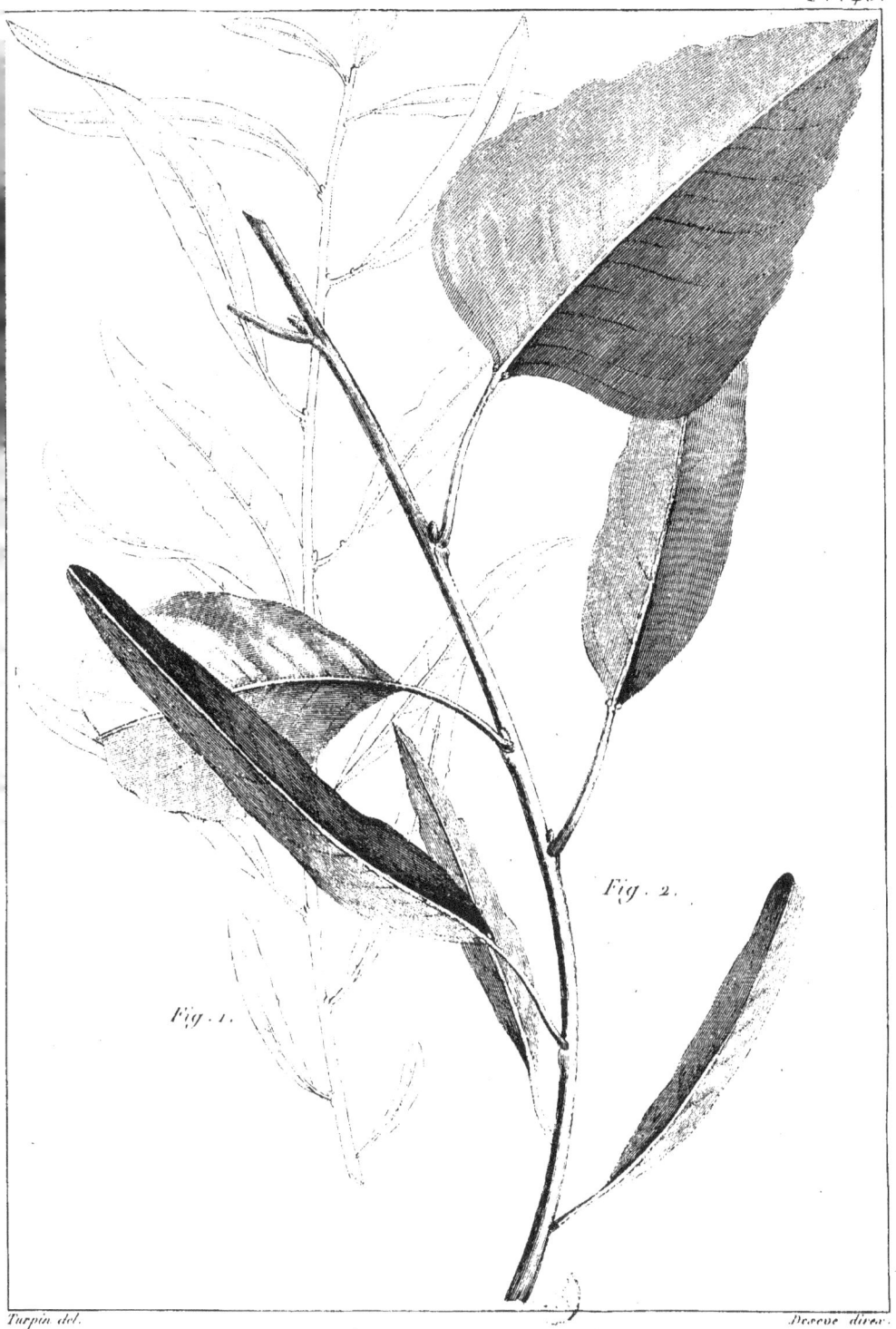

PEUPLIER DE L'EUPHRATE. *Populus Euphratica.*

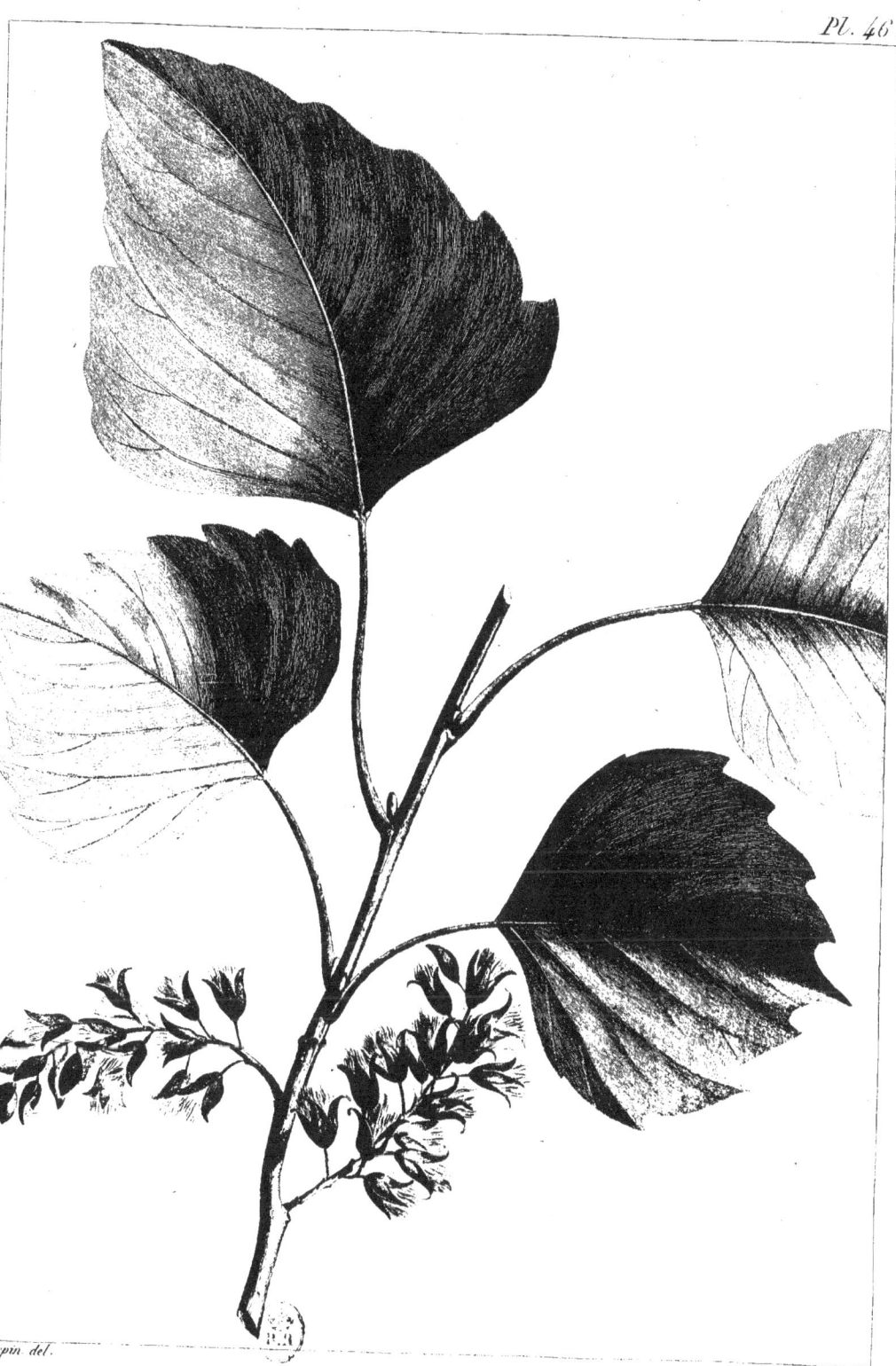

PEUPLIER DE L'EUPHRATE. *Populus Euphratica.*

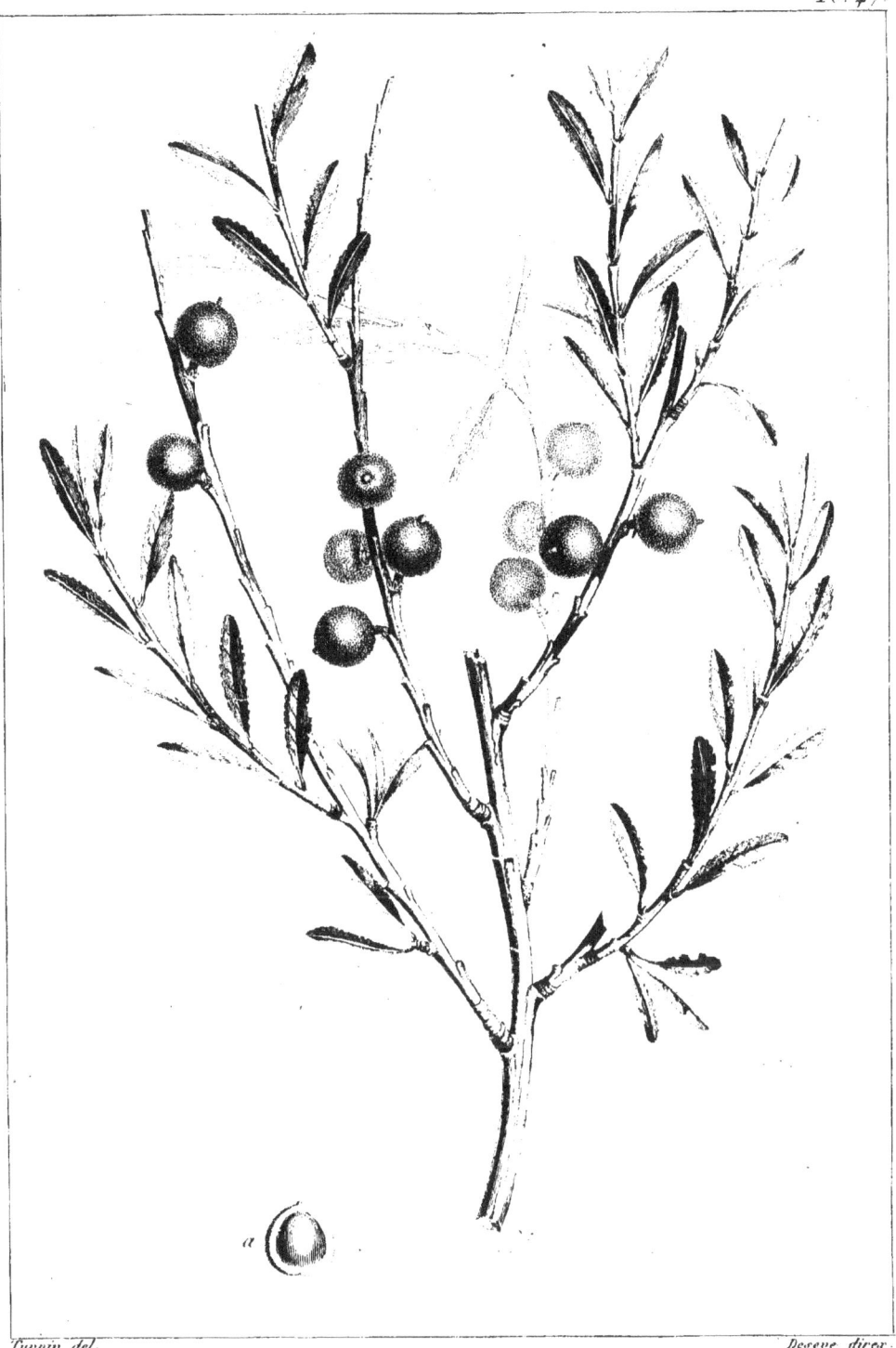

AMANDIER ARABIQUE. *Amygdalus Arabica*.

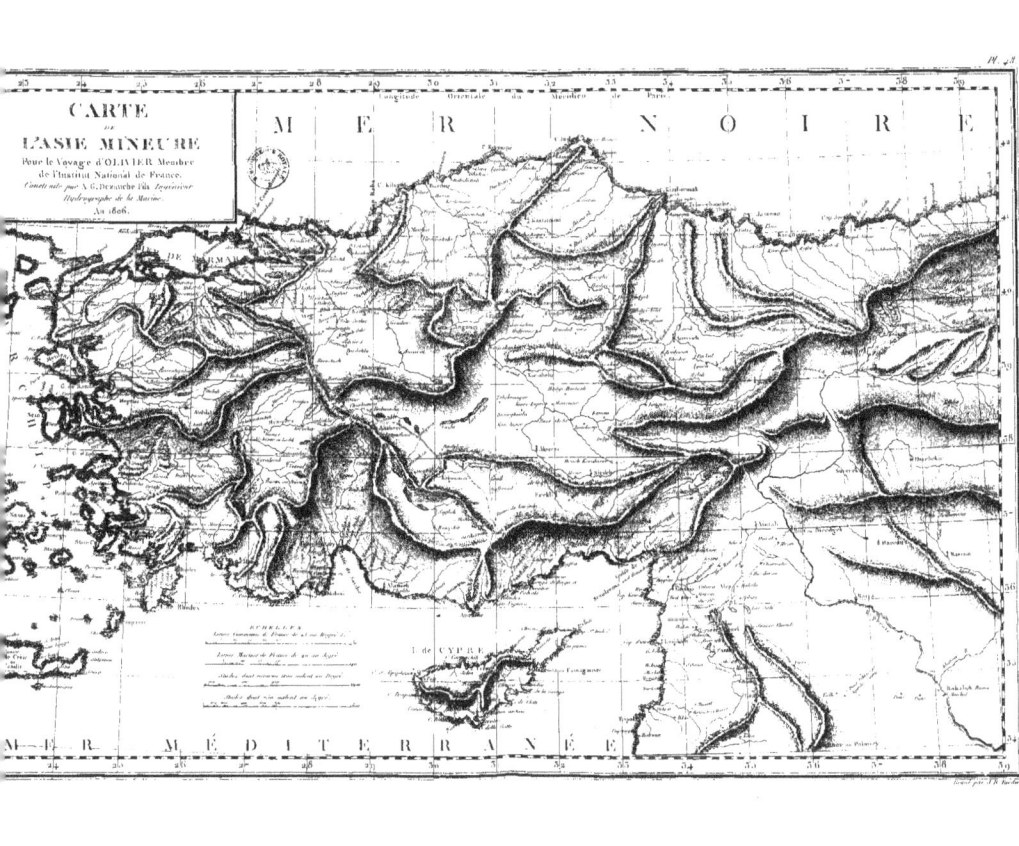

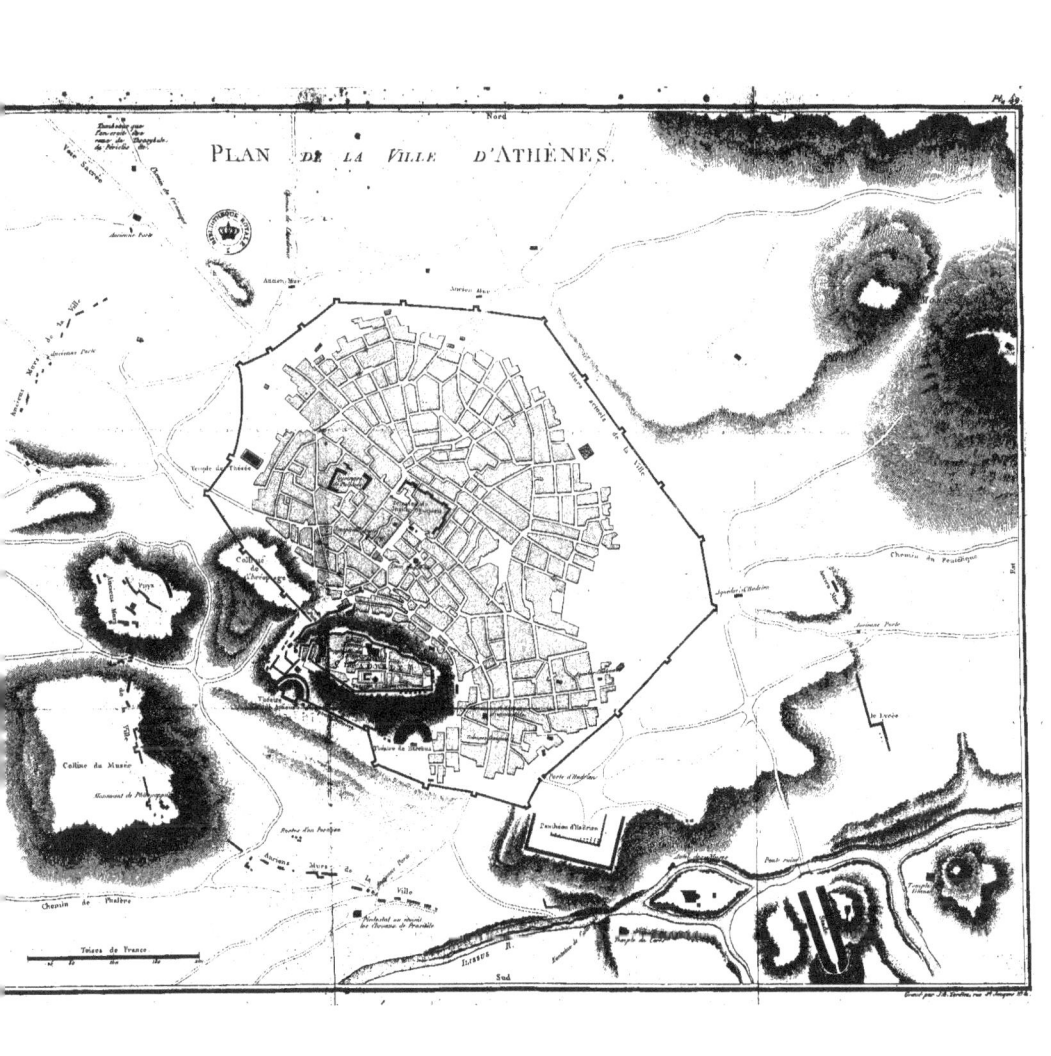

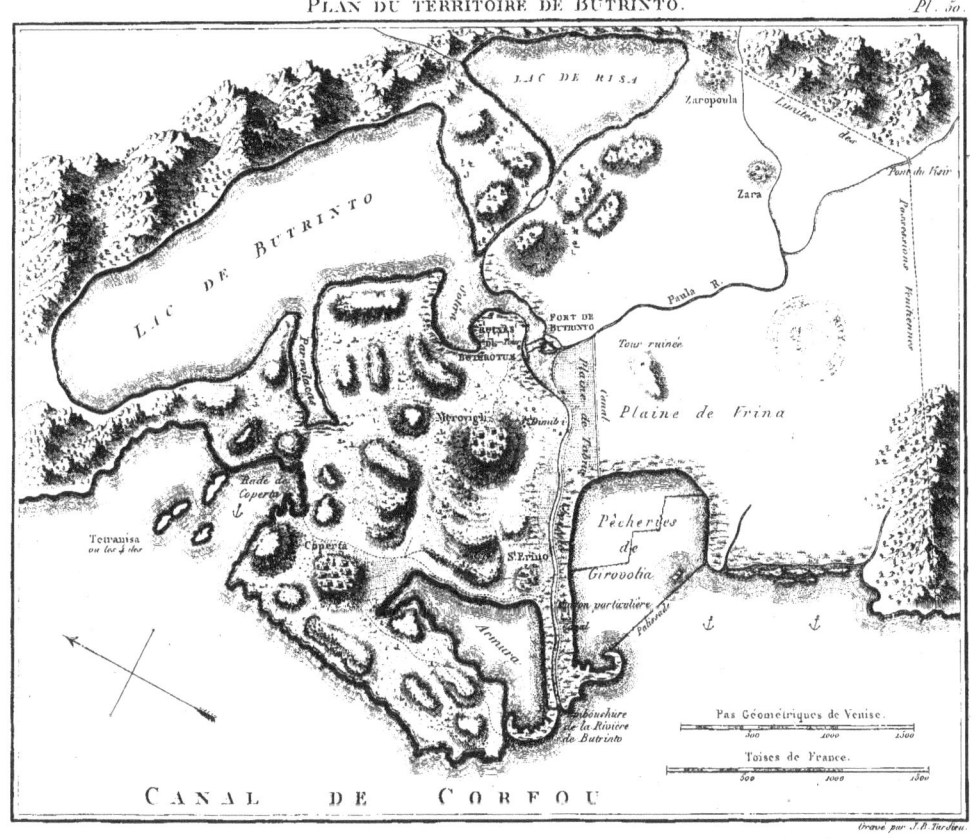

www.ingramcontent.com/pod-product-compliance
Lightning Source LLC
Chambersburg PA
CBHW030115230526
45469CB00005B/1643